中国画入门·菊石

杨耀忠　钟基明　著

上海书画出版社

目 录

前　言

梅、兰、竹、菊谓"四君子"，是中国花鸟画的传统题材。之所以能历久而弥新，一方面是由于梅、兰、竹、菊的自然属性恰好是各自体现了国人心中崇尚的气节与精神，另一方面，它们的自然形态也附合国人的审美情趣，由此而传承接续，为大众所喜爱。

画梅、兰、竹、菊多以石相配，一则可以丰富画面，有利于章法布局，二则石也寓意刚毅顽强，与之搭配相得益彰。

本册为"中国画入门丛书"之《菊石》专册，除了介绍菊花与石头的画法外，还举一反三，在搭配组合上作了多样性的示范，以利读者在学会画菊石的基础上有更多的空间向其他方面发展。

菊花为草本植物，长于春，萎于冬，品种繁多，形态各异，色泽也不同，其花于深秋绽放，寓傲霜斗雪不畏艰险之精神。

画菊花须先了解植株的结构关系，亦即花、叶、茎各自的形状以及组合成植株后所体现的相互关系。只有做到合乎物理，画中所表现的菊花才会生动，才会有活力。

菊花的品种很多，有较难表现的，也有较宜入手的，初学者不妨先挑一些造型简单的品种入手，待熟练掌握后再画造型复杂的品种，循序渐进，方能理清头绪，得到更大的进步。

画菊花往往以篱笆、草丛相配。画篱笆时要注意它的穿插位置，要有疏密、深淡；画草丛时也要注意不能喧宾夺主，点缀即可。

在花鸟画中，石头也是一个重要的组成部分，其作用在于增强画面的分量感，也可用于调整画面中的线面关系，得到更佳的视觉效果。

花鸟画中配景用的石头，其画法与画山水画的石头有所不同，特点为更局部化，是近看的效果，造型上可多一些变化，犹如园林中的石头。敷色方面也可作一些装饰处理，可视画面需要，或浓烈，或清淡，以达到与画面中的其他景物相附相合为要旨。

虽然花鸟画中的石头与山水画中的石头画法有所不同，但基本道理还是一致的，所以，要画好这些配景石，还需先练一些画石头的基本功，即勾、**皴**、擦、染等必须学会的技巧，如此才能酣畅自如地画好花鸟石。

菊花与石头是花鸟画中的重点表现对象，本册丛书采用步骤图作示范教学，又以搭配组合图来启迪读者的创作思维，作为中国画入门的引导，初学者尤可从中获益。

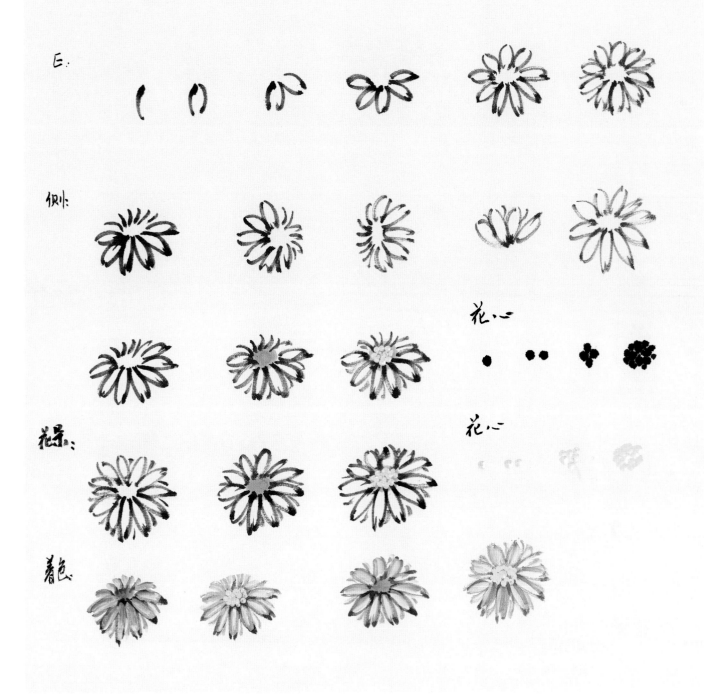

菊花的基本画法（瓜叶菊）

　　花朵有正、侧之分，先练正面的，再练侧面的。画花朵时，可蘸较淡的墨逐个勾勒花瓣，渐次组合成花朵，注意应以花心为中心向外呈放射形。画花心时先用汁绿点染，再蘸白粉与藤黄点上花蕊。花瓣可用白粉加胭脂点染。

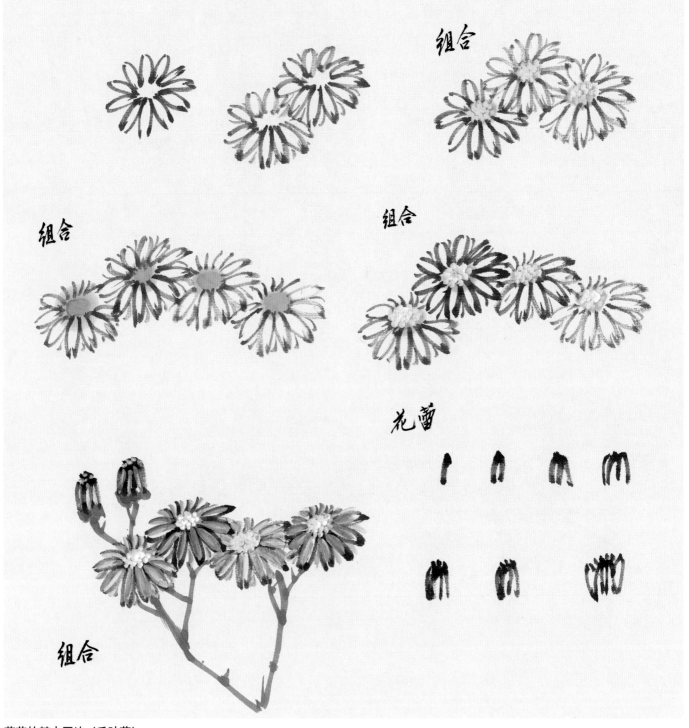

组合

组合

组合

花蕾

组合

菊花的基本画法（瓜叶菊）

　　掌握了花朵的画法后，可进行组合练习。花朵的组合须注意聚散结合，可有部分重叠，画茎干作穿插时，可适当补一些花蕾。

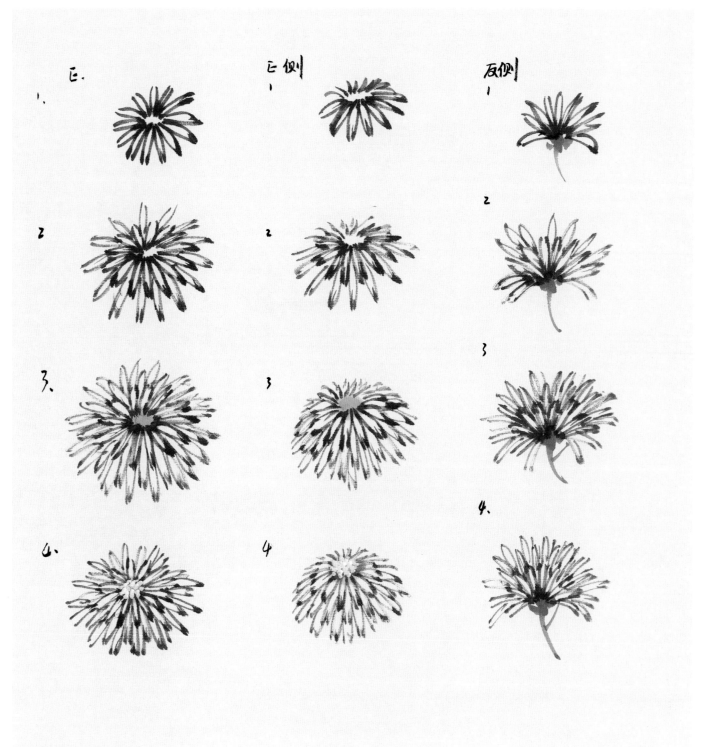

菊花的基本画法（球形菊）

　　球形菊的花瓣多层重叠，画时可先画最上面的一层，再画其他层次的花瓣，正、侧花瓣均采用此法，所画的花瓣要带一些下垂的感觉。

草菊：

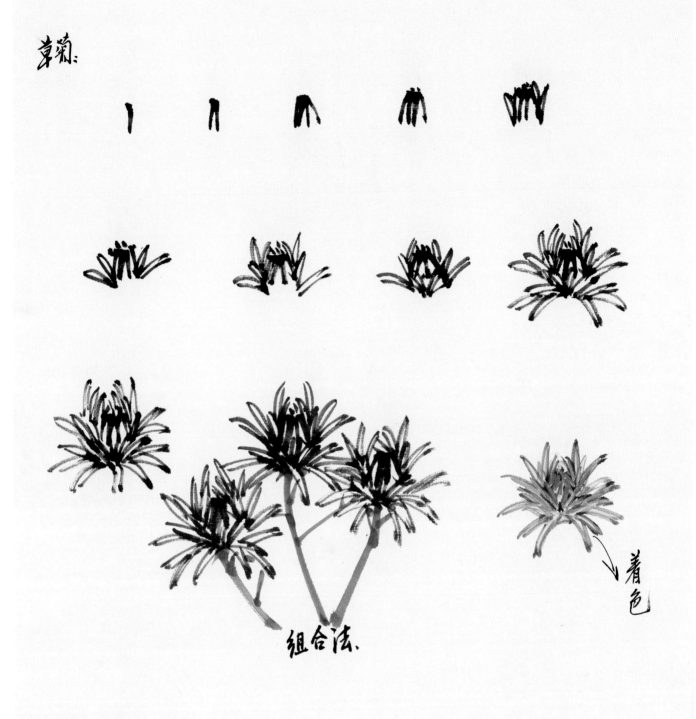

组合法.

着色

菊花的基本画法（草菊）

草菊花朵的形态向上散放，画时须注意结构关系，不要画乱了。着色时，内圈的花瓣红一些，处圈的花瓣黄一点。

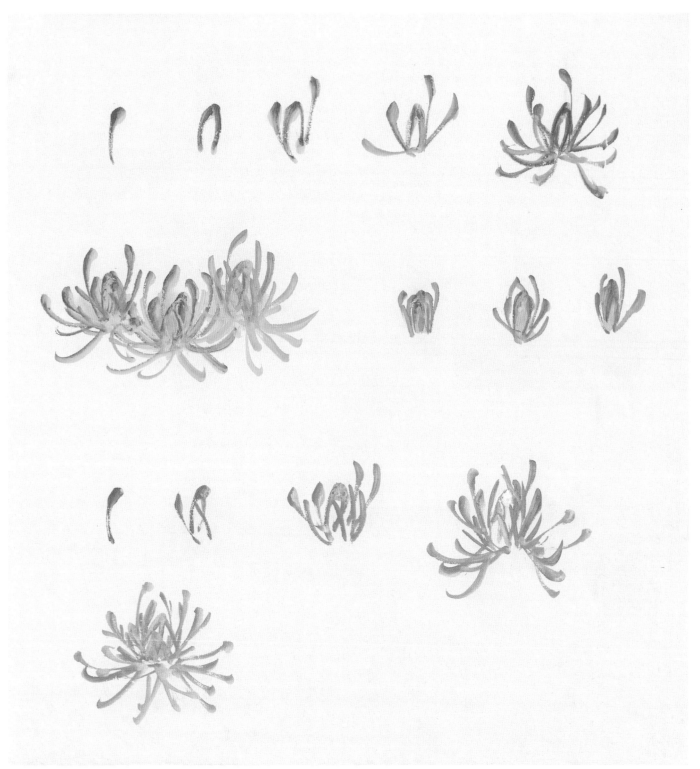

菊花的基本画法（银丝菊）

　　画菊花可用双勾法，也可用没骨法来表现。银丝菊花瓣细长卷曲，画时要注意这个特征。

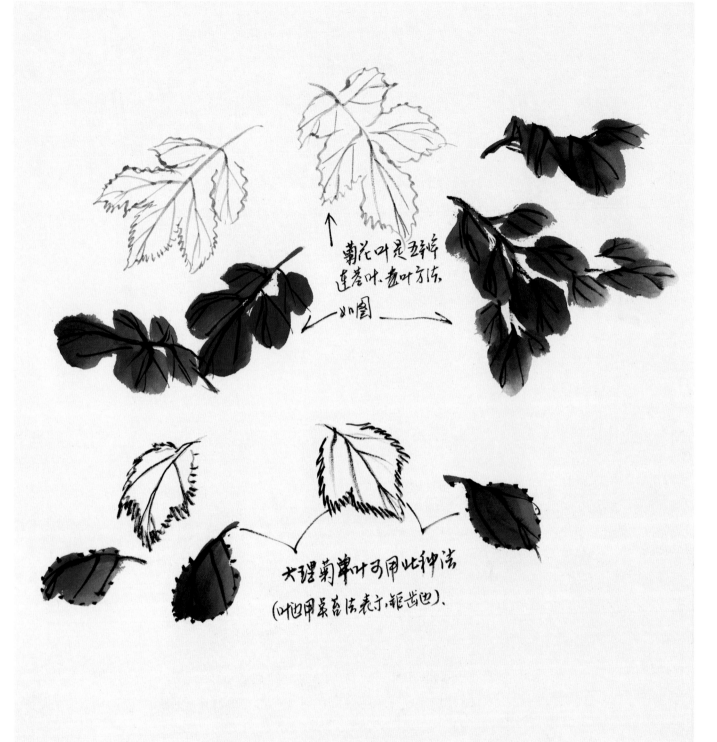

菊花的基本画法（叶）

　　菊花的叶片由五瓣组成，可先点叶再勾脉。大理菊的叶有锯齿，可用深色点出。

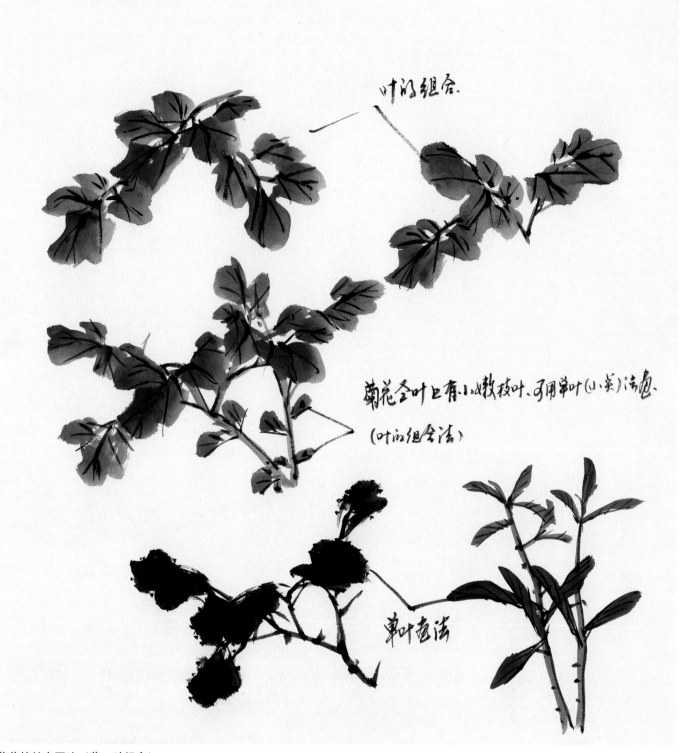

叶的组合.

菊花老叶上有小嫩枝叶,可用单叶(小菊)法点。

(叶的组合法)

单叶点法

菊花的基本画法（茎、叶组合）

　　叶片的组合须注意疏密关系，颜色要有深淡变化，菊花的茎干上有小嫩枝叶，可用单叶点出。

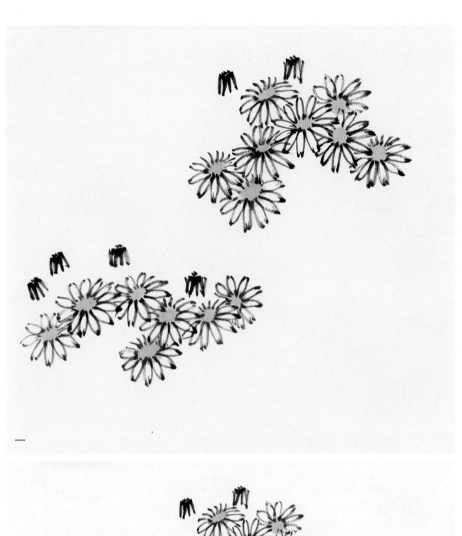

一

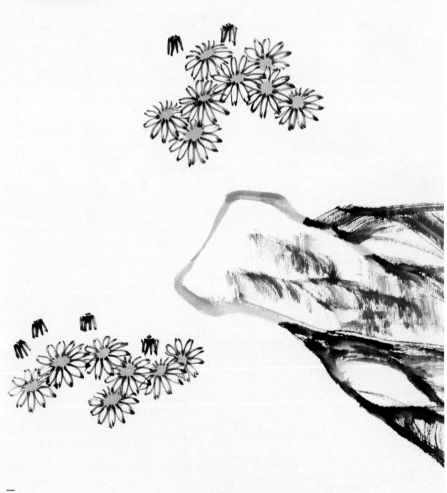

一、用双勾法画出两簇花朵。
二、补画石块。
三、补画茎干，点染花朵。皴染石块后补画
禽鸟并落款钤印。

二

8

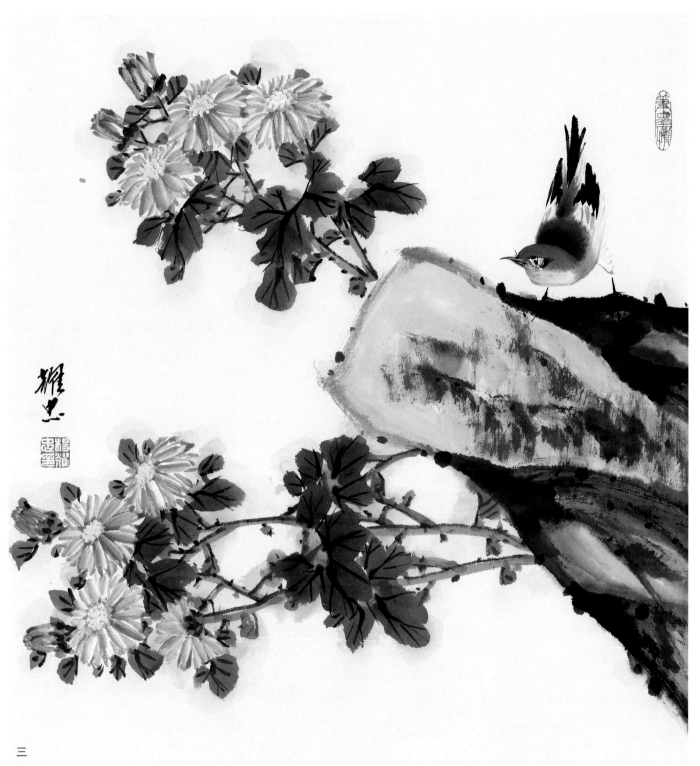

三

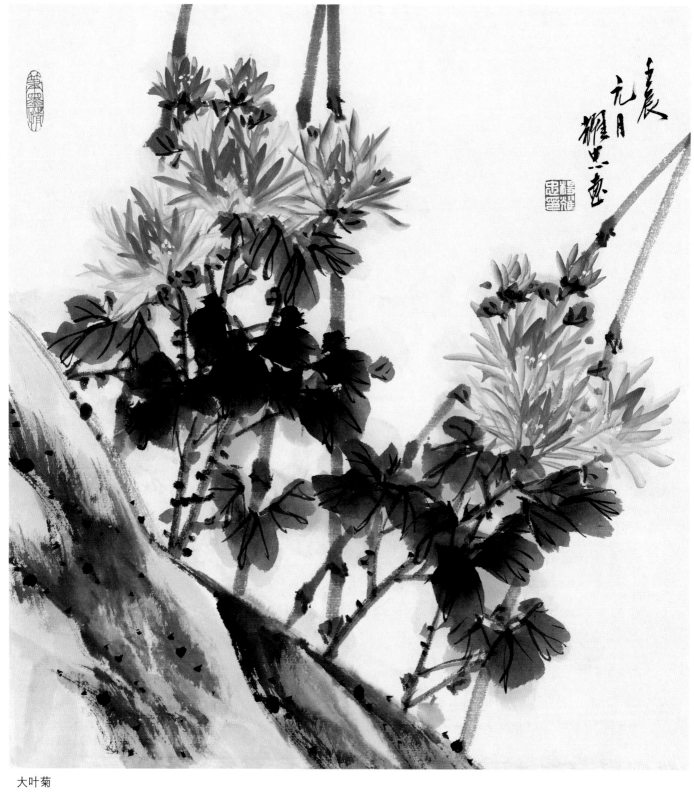

大叶菊

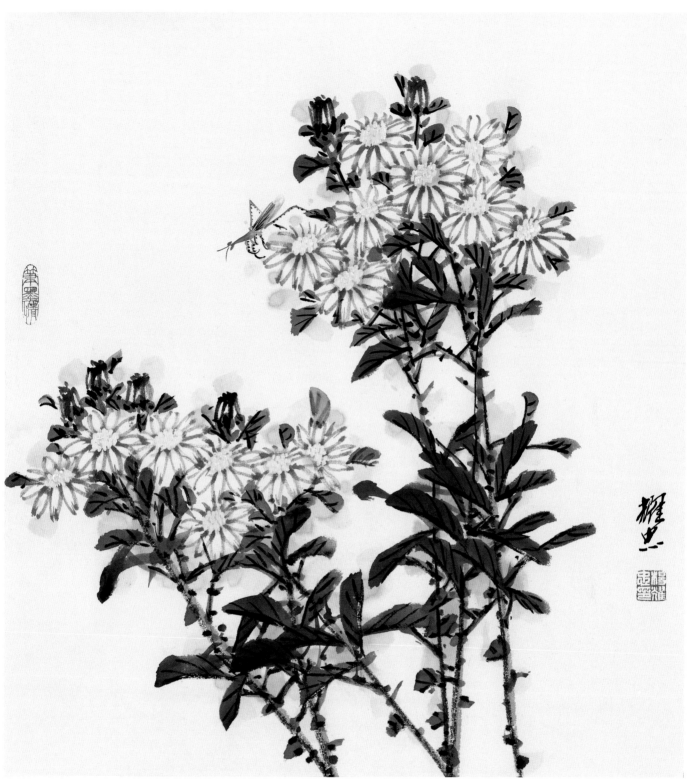

单叶瓜叶菊

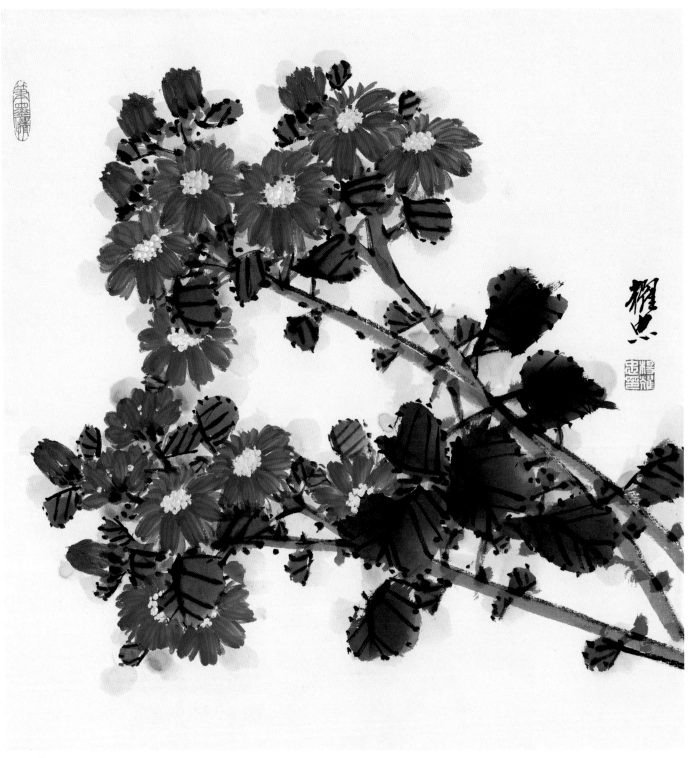

大理菊

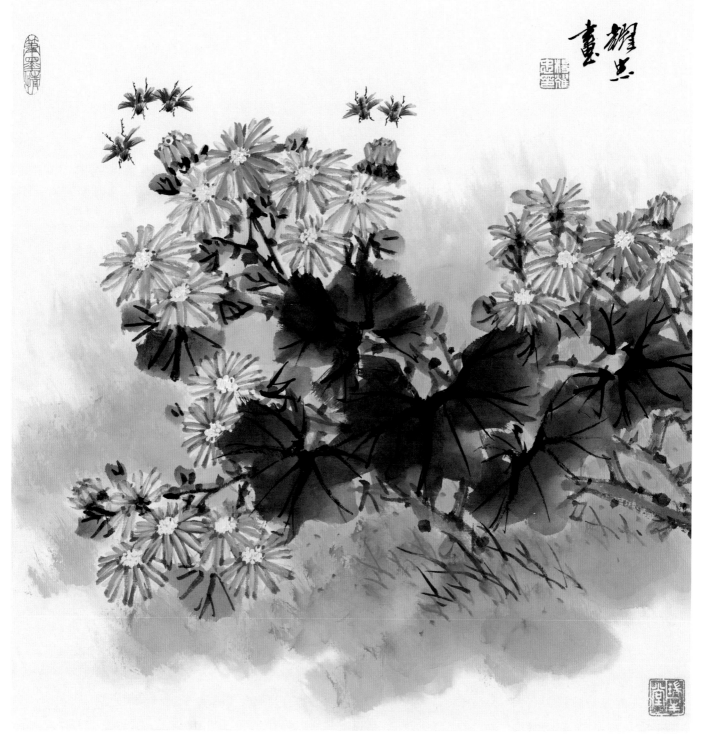

瓜叶菊

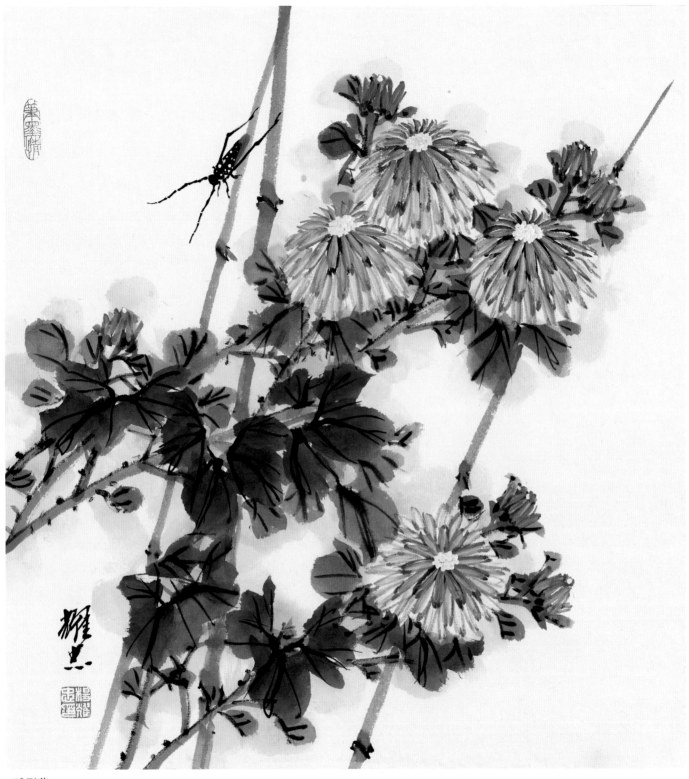

球形菊

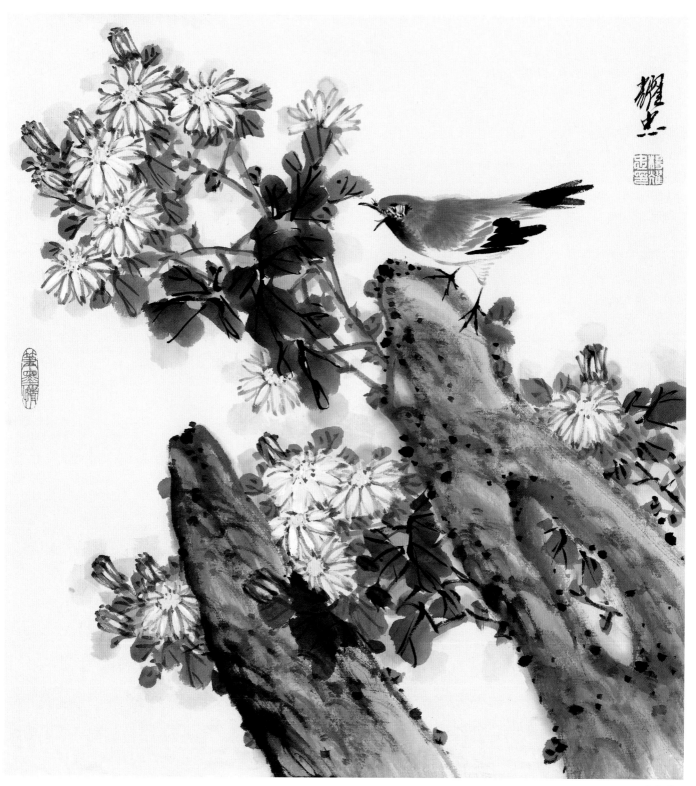

小白菊

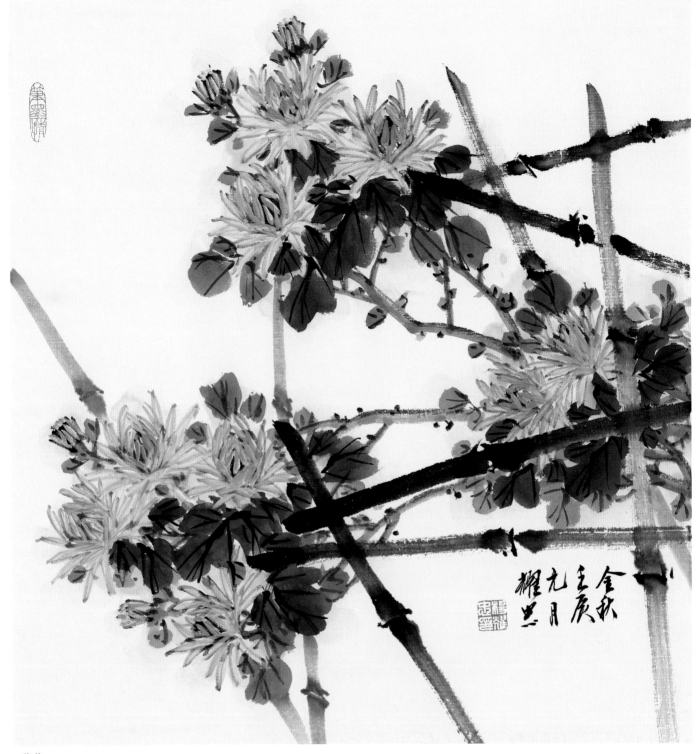

草菊

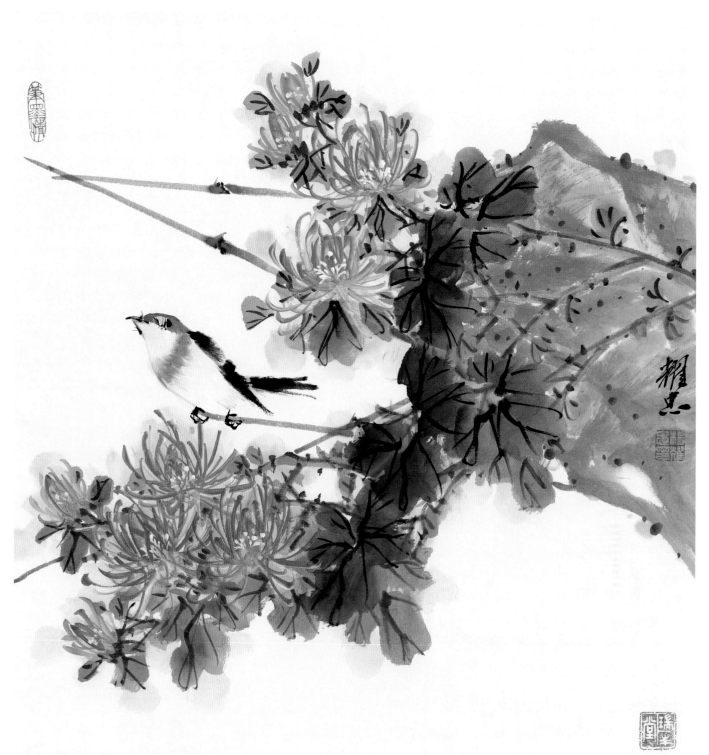

银丝菊

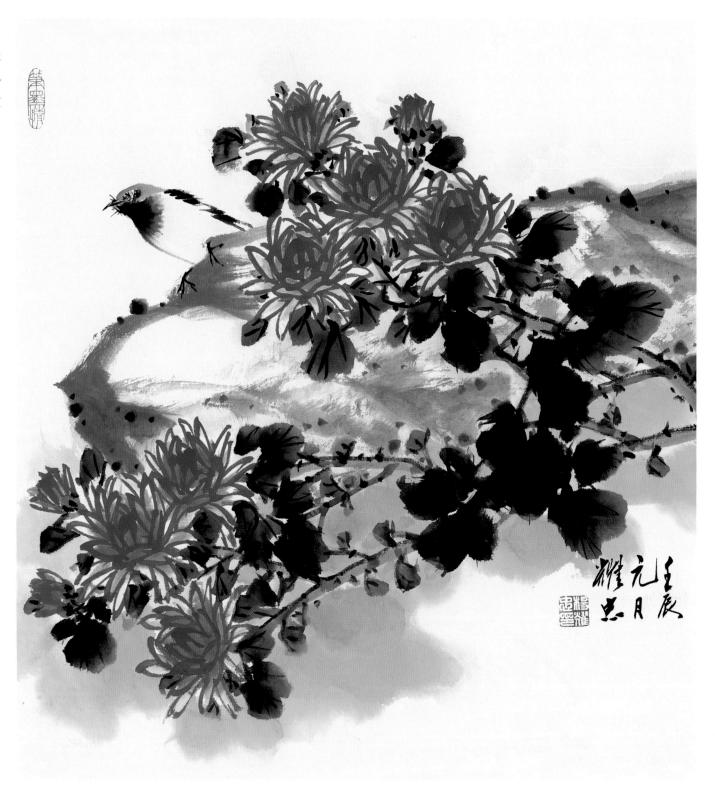

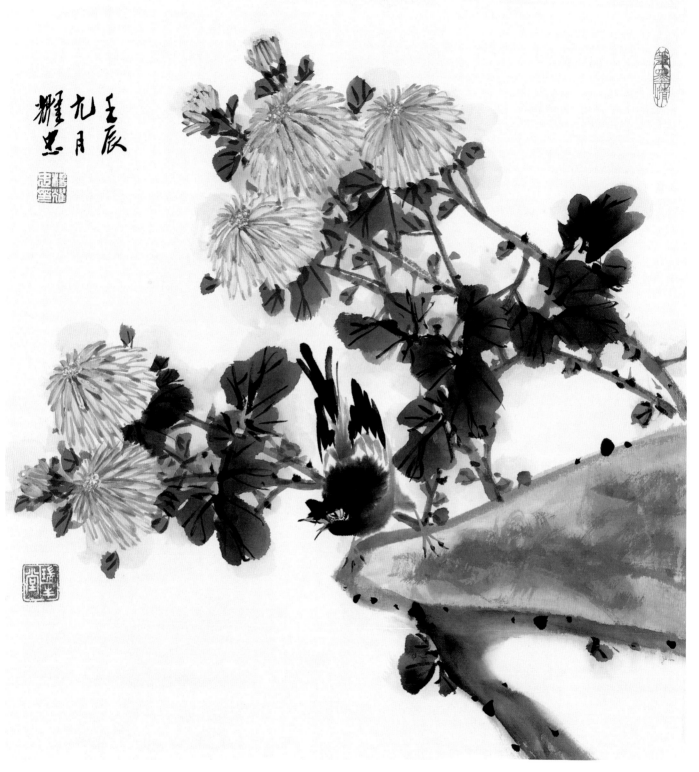

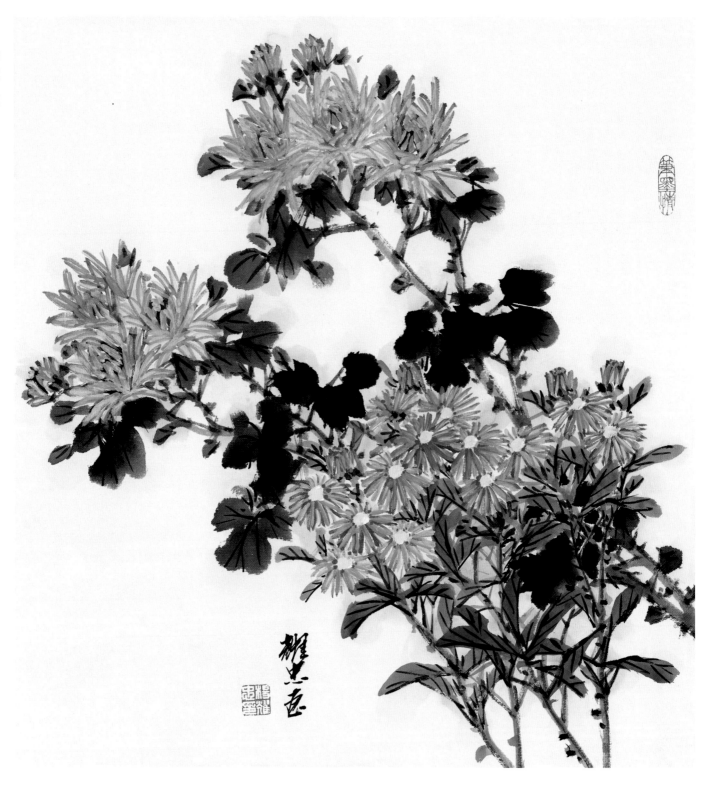

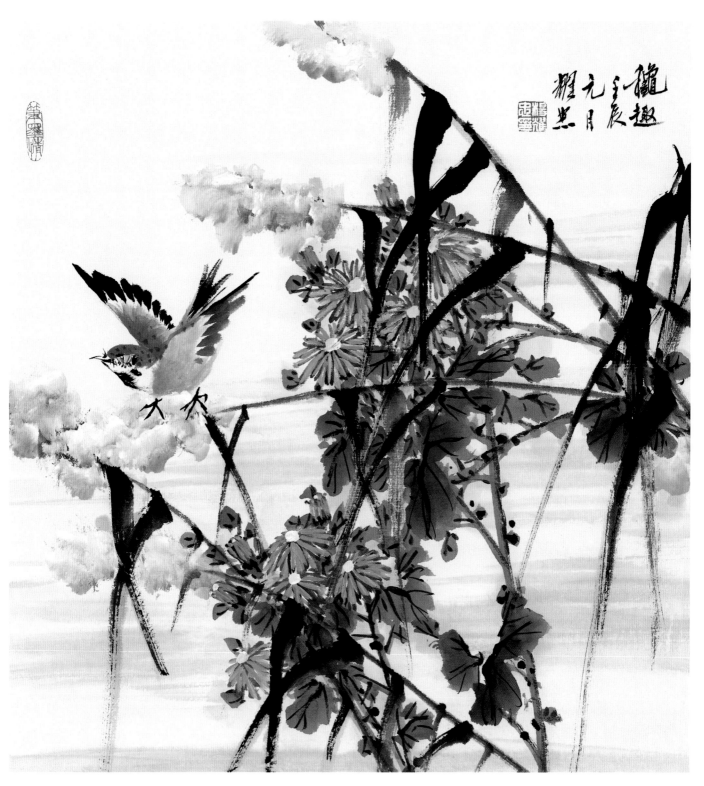

趣

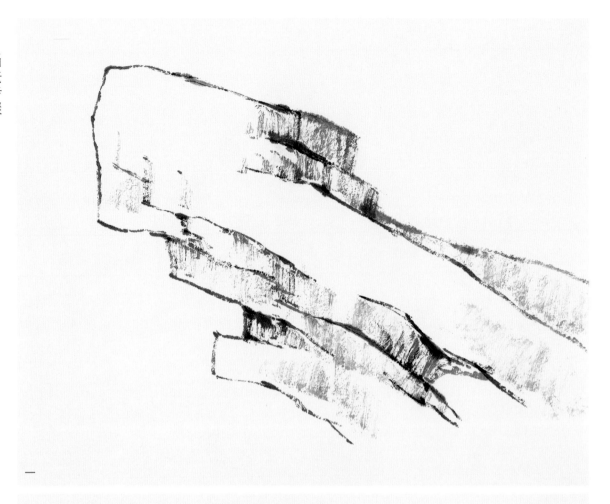

一

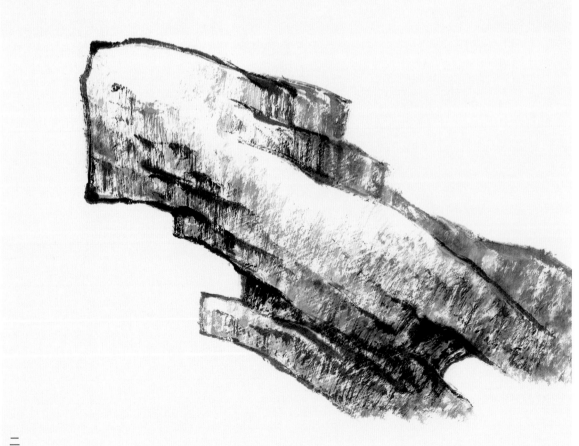

二

一、用淡墨勾出石
块轮廓。
二、用淡墨皴擦石
块，暗部用淡墨干
笔擦染。
三、用朱黄、朱砂
罩染石块，干后
局部用浓墨干笔皴
擦，最后用朱砂调
胭脂作局部点乱，
并画上松针、小
鸟。

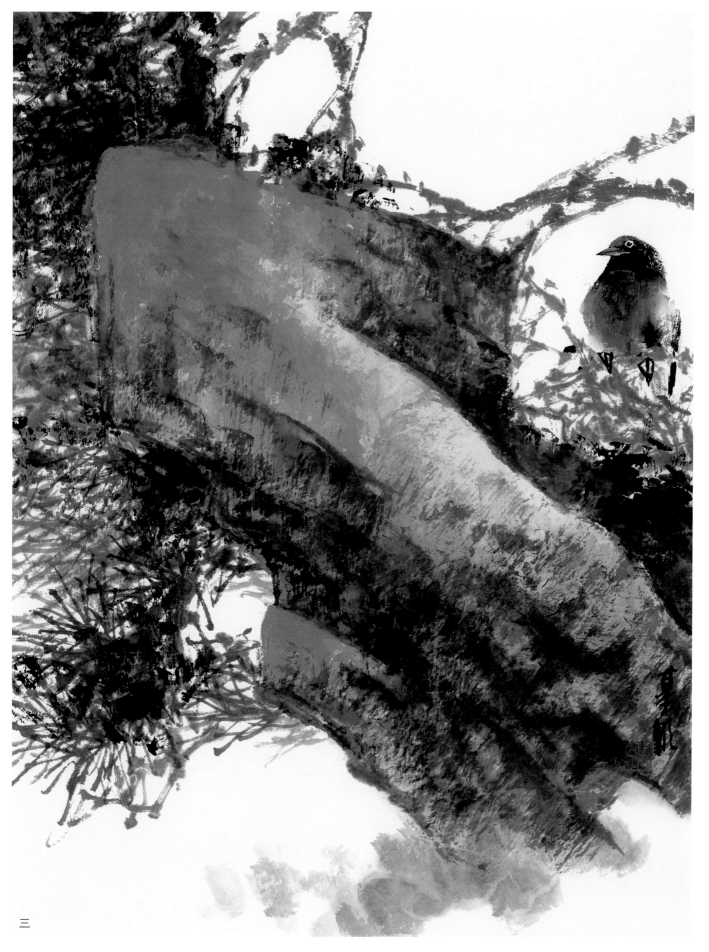

三

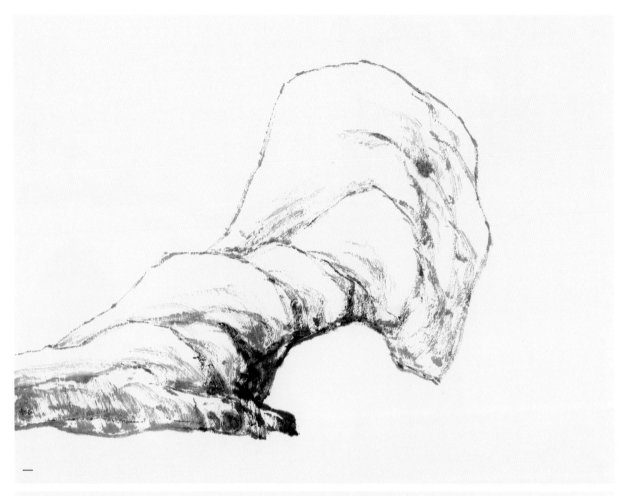

一

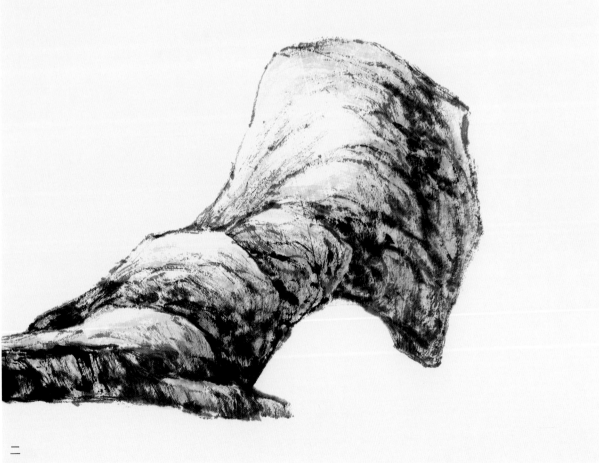

二

一、用淡墨勾出石块的轮廓与结构。

二、浓、淡墨并用皴擦石块，以加强质感。干后用淡墨干笔擦染石块的暗部，令其产生厚重感。

三、用赭黄、石绿罩染，干后用深墨点苔，并补上枯藤、小鸟、小虫。

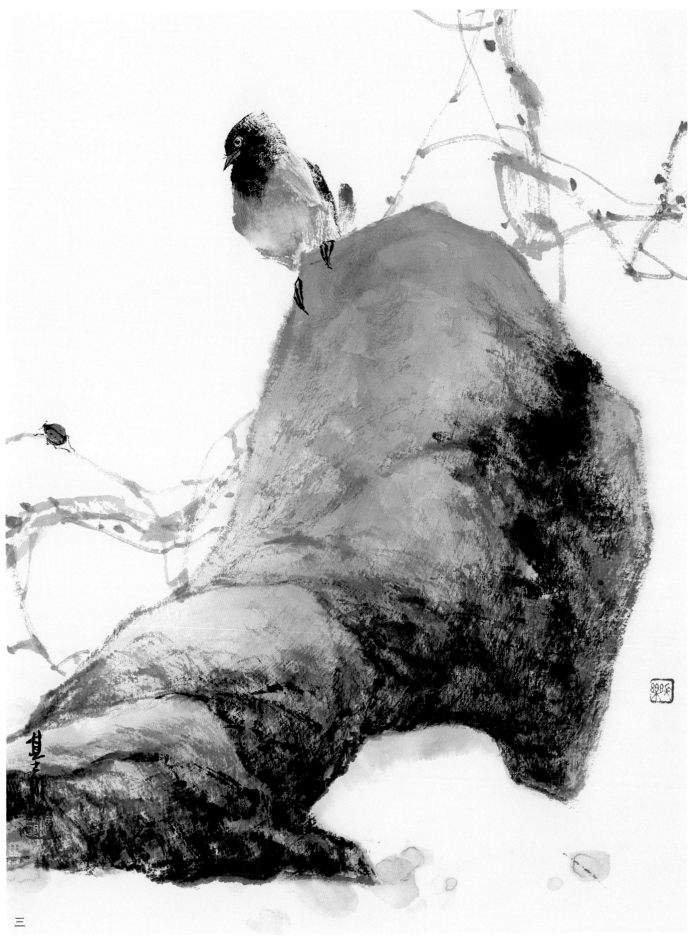

三

25

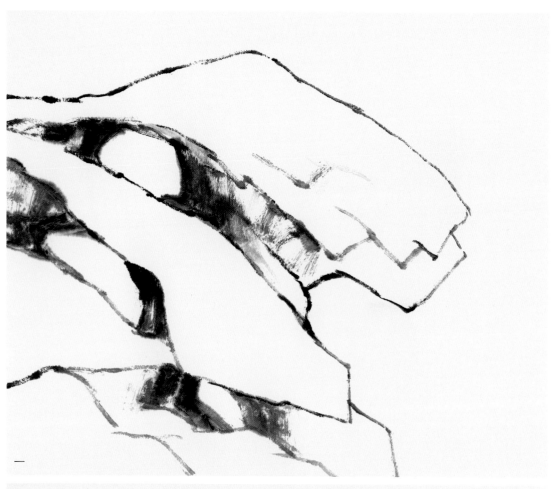

一

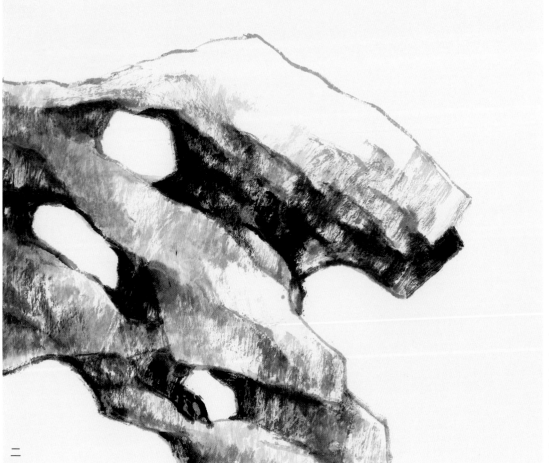

二

一、用淡墨勾出石块的轮廓。

二、用淡墨干笔皱擦石块，再用深墨加强石块的暗部。

三、用深、淡石青依次罩染石块，干后用焦墨干笔作局部皱擦，并画上红叶、蝈蝈。

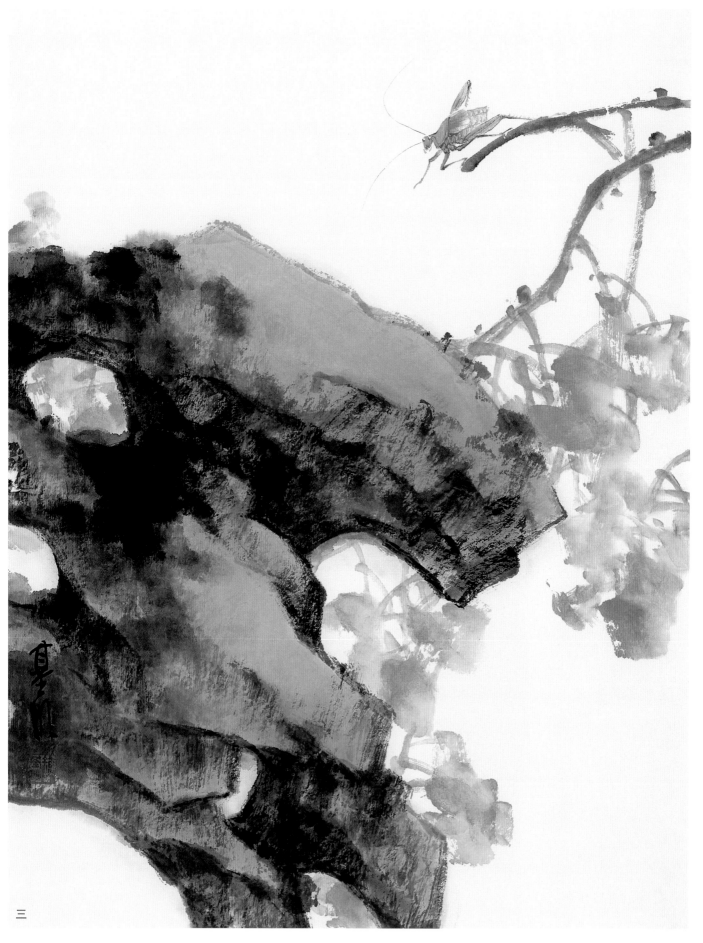

三

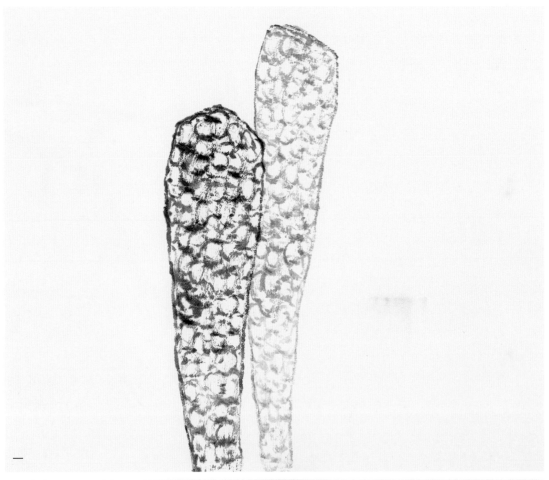

一

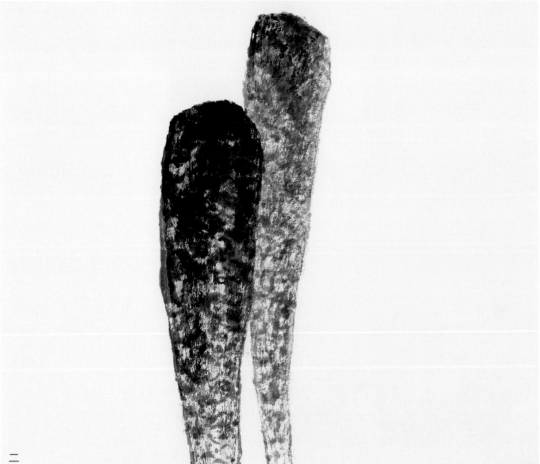

二

一、用淡墨勾出石块的轮廓及石纹。

二、用较深的墨画出石纹、石皮等石之纹脉，并用干笔皴擦，最后局部用深墨略加点乱，并顺笔势在局部干擦一下。

三、石块画好后，加画竹子与蜻蜓。

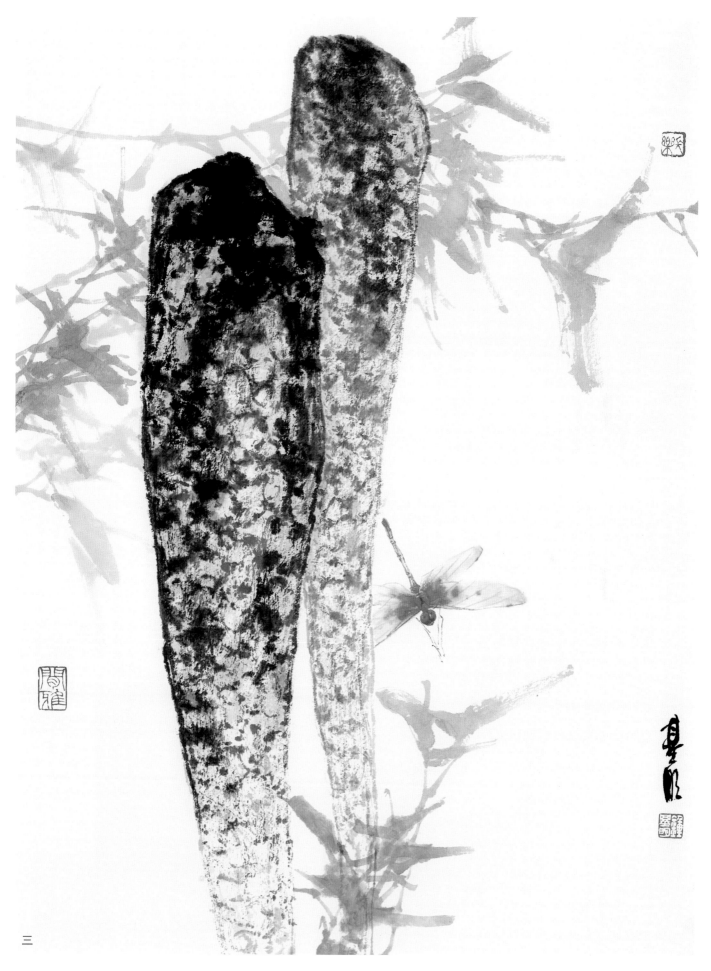

三

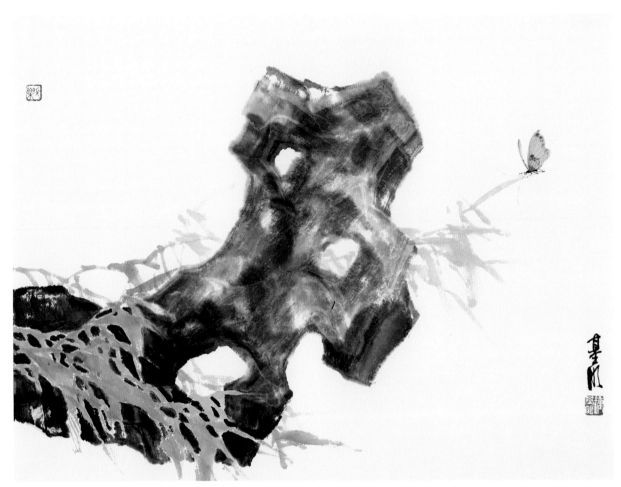

临风

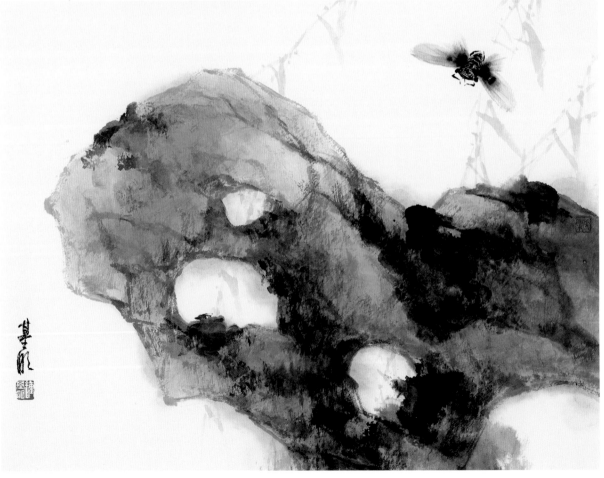

树近觉声连

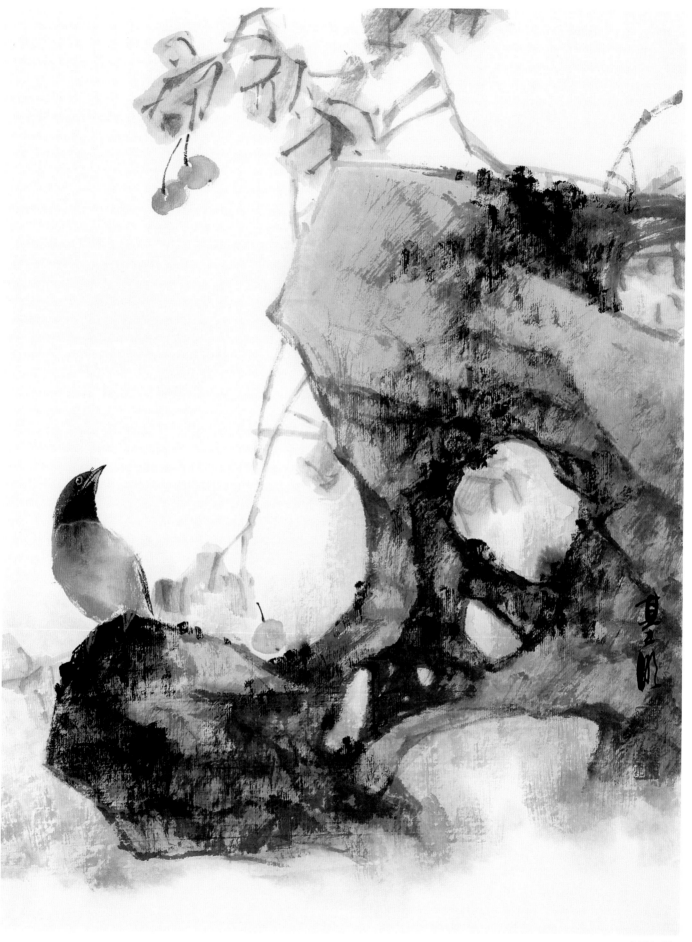

庭园闲趣

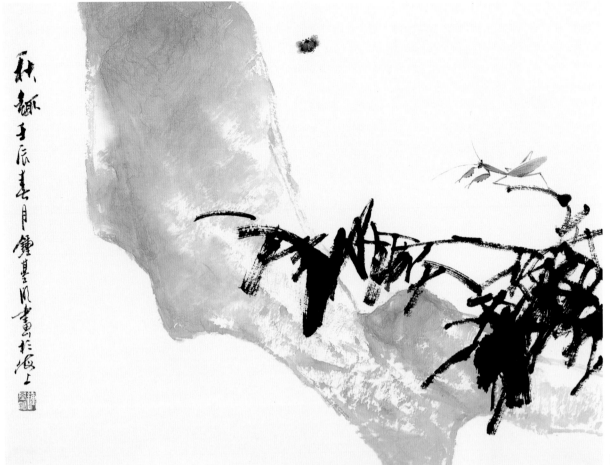
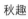

秋趣

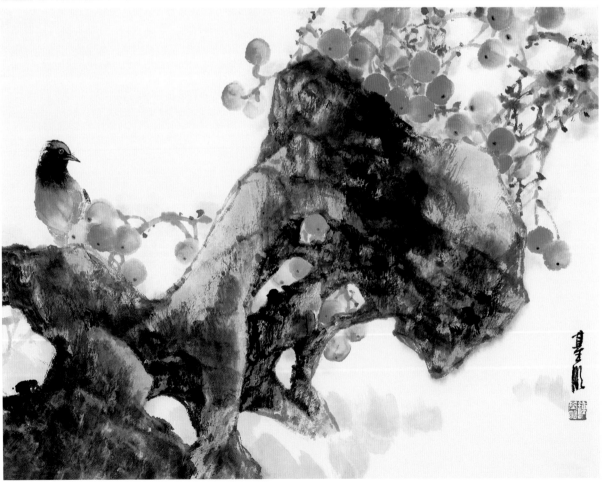

秋实

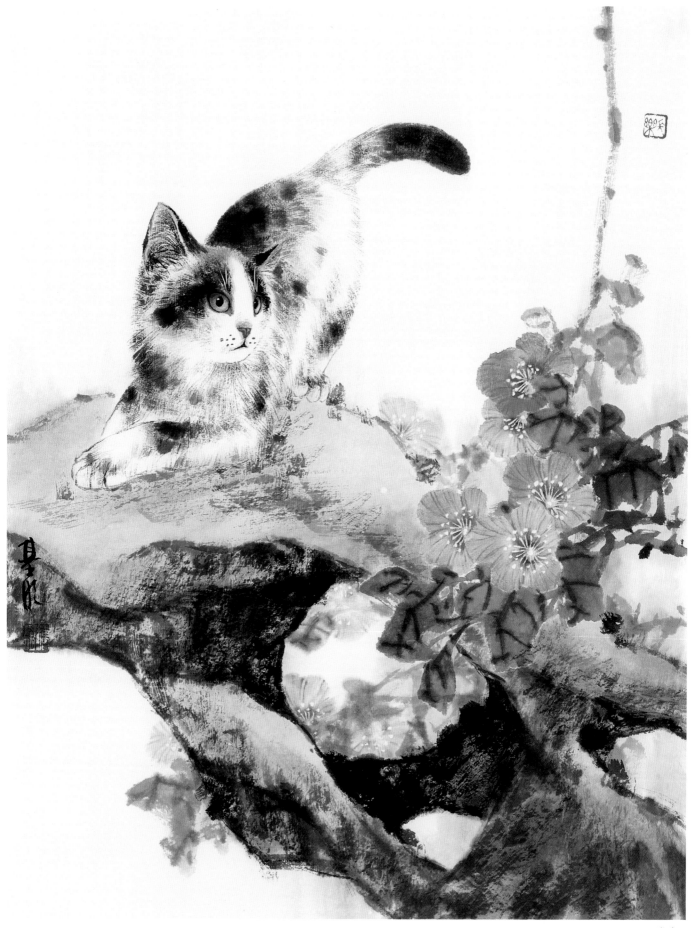

赏春

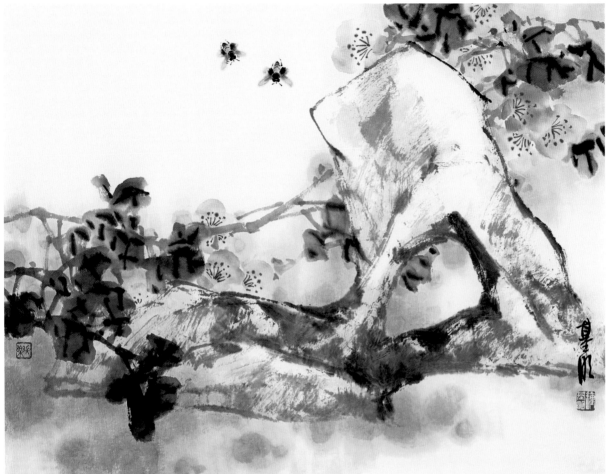

采华

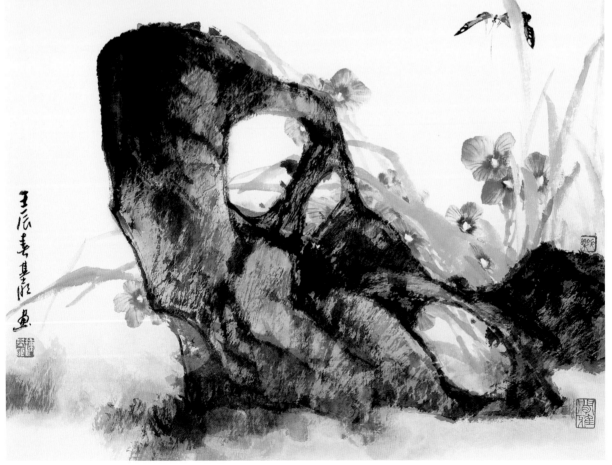

为花忙

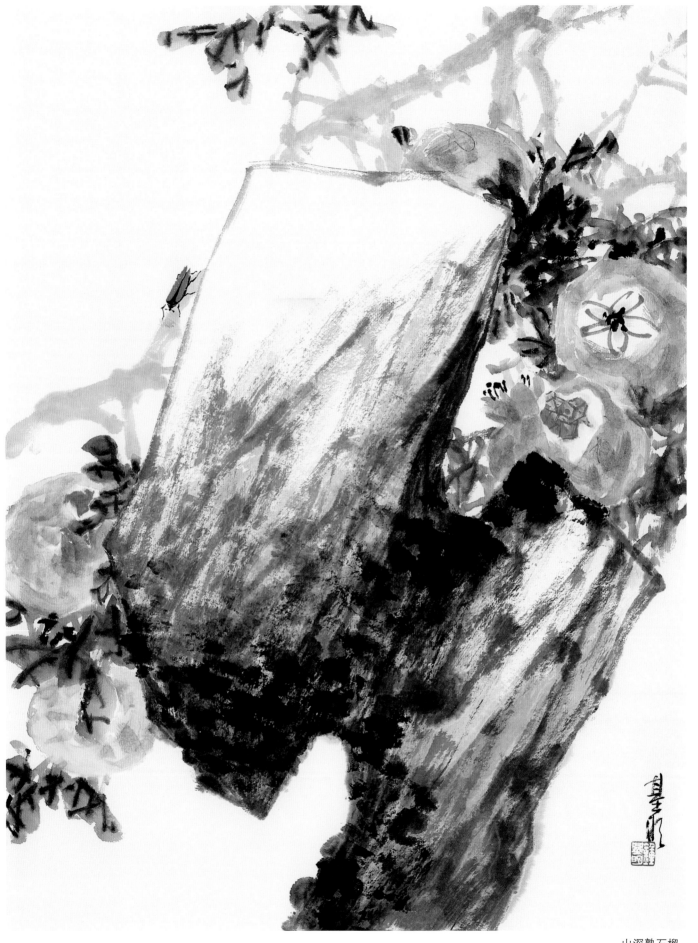

山深熟石榴

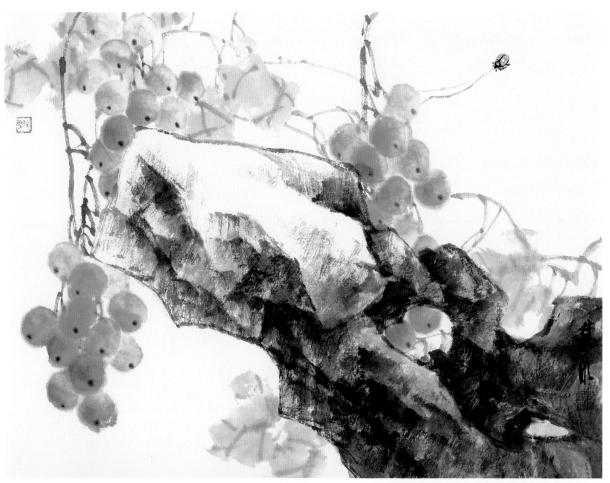

紫珠

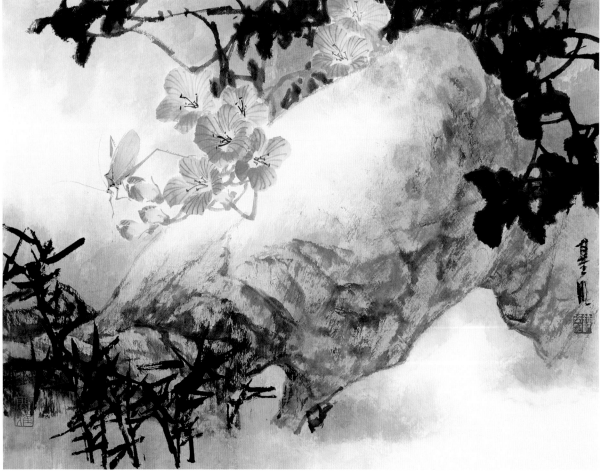

凌霄

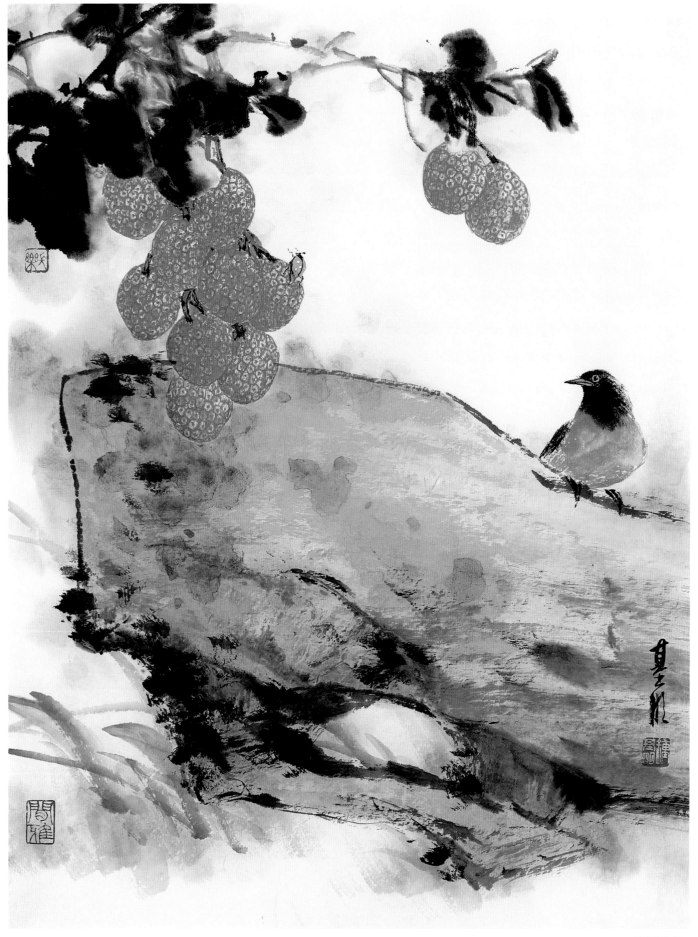

南国风光

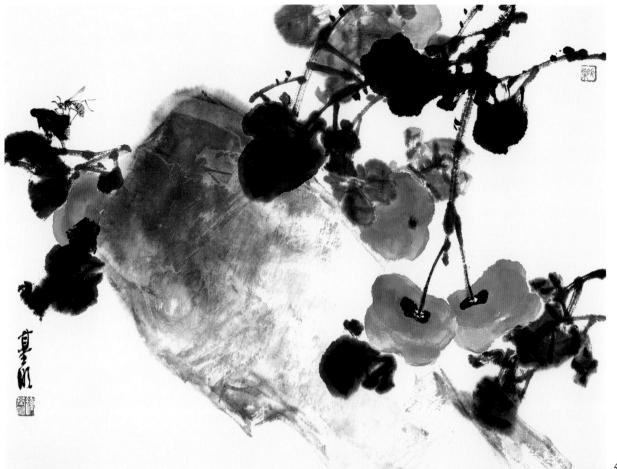

经霜饱满

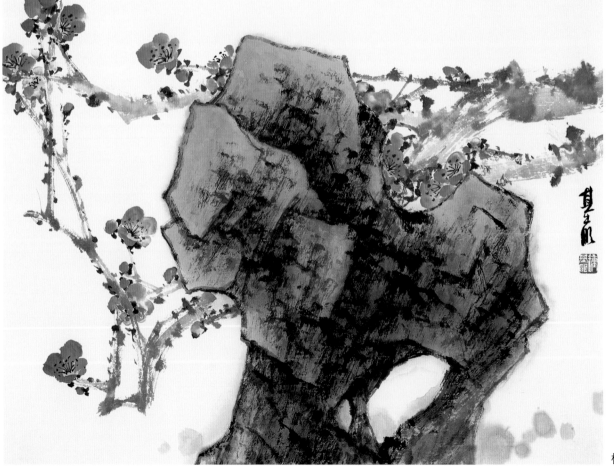

横影

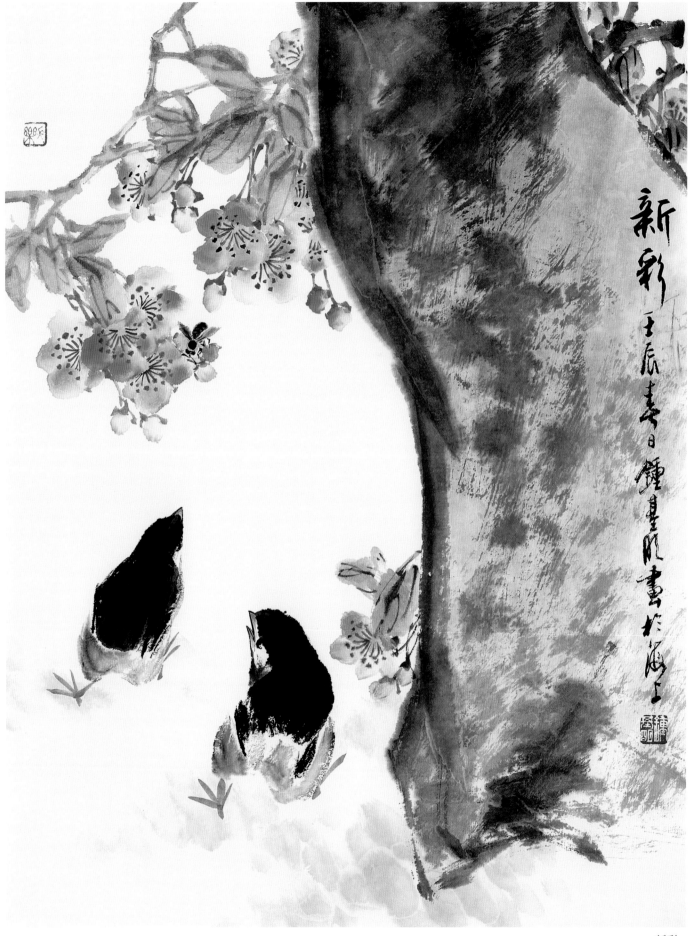

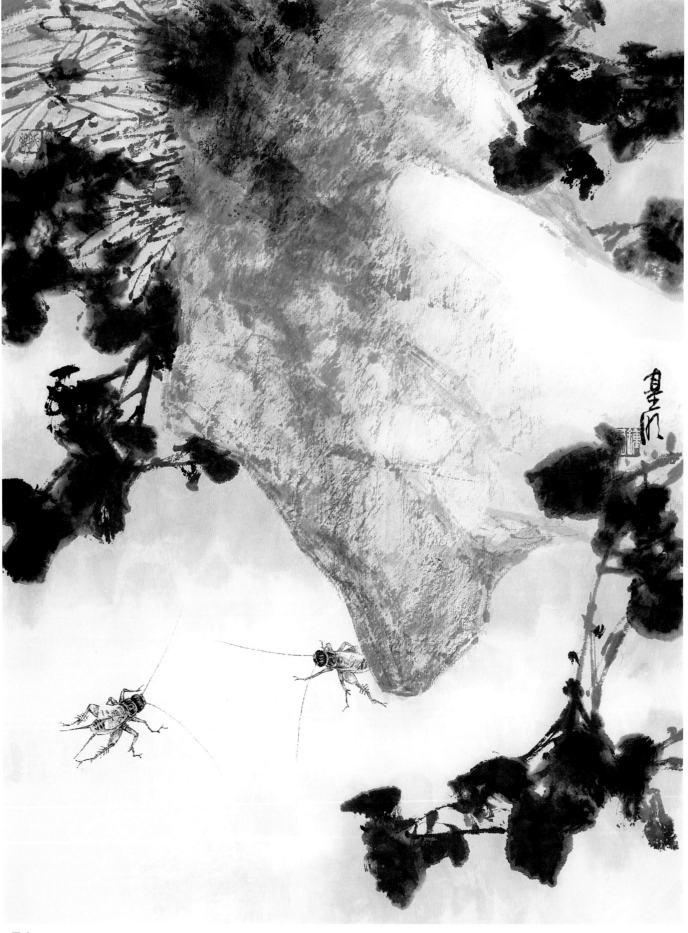

勇士

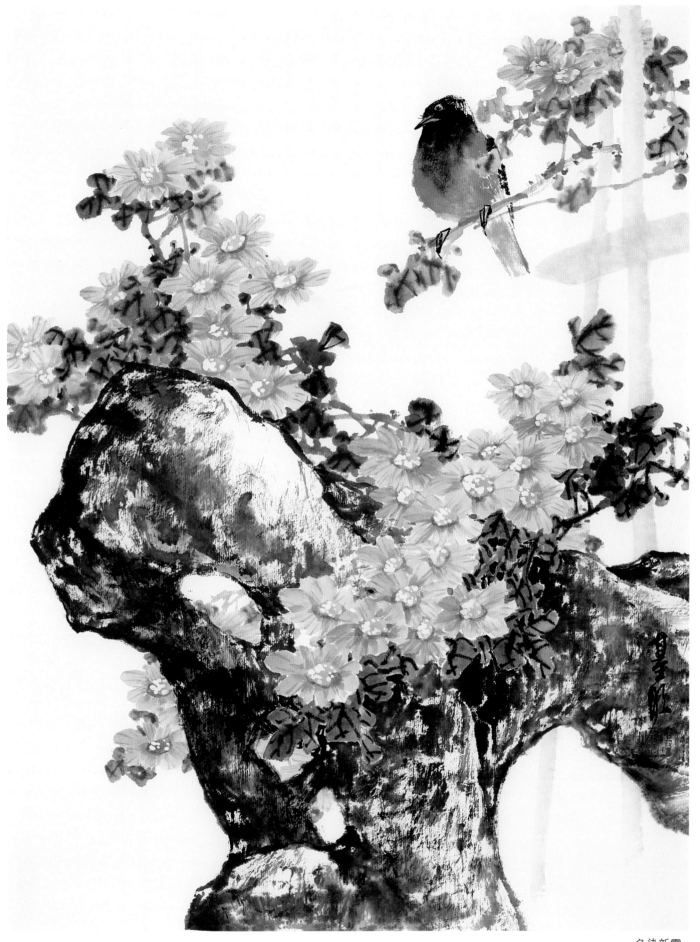

色染新霜

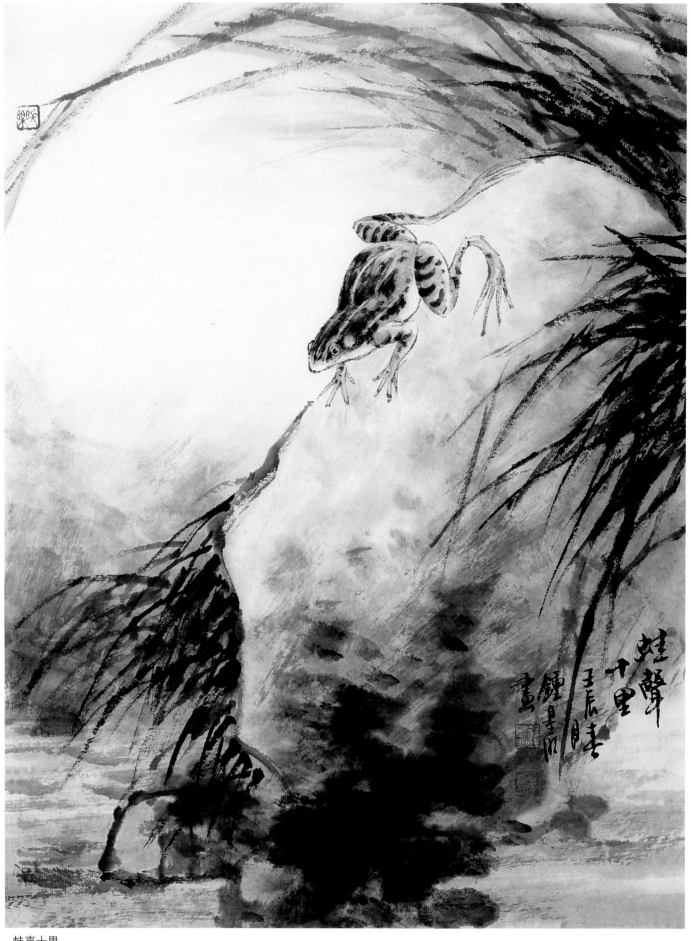

蛙声十里